（四）

作品章法

欧楷入门

王丙申 编著

海峡出版发行集团
THE STRAITS PUBLISHING & DISTRIBUTING GROUP
福建美术出版社

1+1

图书在版编目（CIP）数据

欧楷入门1+1. 4, 作品章法 / 王丙申编著. -- 福州：
福建美术出版社，2021.3（2024.3 重印）
ISBN 978-7-5393-4216-0

Ⅰ．①欧… Ⅱ．①王… Ⅲ．①楷书－书法 Ⅳ．
① J292.113.3

中国版本图书馆 CIP 数据核字（2021）第 031574 号

出 版 人：郭　武
责任编辑：李　煜

欧楷入门 1+1·（四）作品章法

王丙申　编著

出版发行：福建美术出版社
社　　址：福州市东水路 76 号 16 层
邮　　编：350001
网　　址：http://www.fjmscbs.cn
服务热线：0591-87669853（发行部）　 87533718（总编办）
经　　销：福建新华发行（集团）有限责任公司
印　　刷：福建新华联合印务集团有限公司
开　　本：889 毫米 ×1194 毫米　1/16
印　　张：10
版　　次：2021 年 3 月第 1 版
印　　次：2024 年 3 月第 8 次印刷
书　　号：ISBN 978-7-5393-4216-0
定　　价：76.00 元（全 4 册）

一件成熟完整的书法作品，包含了正文、落款和印章三个部分。正文是作品的主体，全篇在章法布局、书体法度方面讲究气韵贯通，通篇协调，这些既直观体现了书法作品本身的内容和书法特点，更深入地体现了书法创作者的知识积淀、书法技艺和气度涵养。"布局"有布置、安排之意，却并不止于此。古人亦说"布白""计白当黑""实中有虚，虚中有实"，道理质朴简单，就是一幅书法作品应虚实有度，疏密结合，过满则滞涩拙笨，反之过于"空"则显得松散，失于神采。"章法布局"实际上是书法创作自然而然的书写创作体现，书写从一字到全篇讲究笔画粗细、字形大小，字与字的间距远近，行与行之间的呼应，即"虚实"变化。书法创作中，书写者应该依据具体情况和人们的需求，灵活、适当地运用各种书法形式，使文字内容与形式完美结合。

常见的书法作品形式有：中堂、条幅、条屏、楹联、斗方、横幅、扇面、手卷、册页等。

中堂，是长方形竖幅书画作品形式，装裱后适合悬挂于厅堂正中，故称作"中堂"。自明清时盛行，这类作品有中正庄严的庙堂之气。古时的厅堂挑高空间巨大，一般四尺以上的整张宣纸竖用都叫中堂或称直幅，其长宽比例为 2:1 或者更宽些，可以单独悬挂，也可以左右加配对联。

条幅，是指长方形竖幅书画作品形式，一般是由整张宣纸裁成两条竖用的形式，也叫立幅、直幅。"条幅"形式在书法创作中被广泛应用，形制竖长，左右宽度与上下高度的差别比例较大，讲究上下气韵贯通。

斗方，顾名思义如旧时盛器的斗口之方。古时，一般把一尺见方的单幅书法作品称作斗方。由于斗方接近方形，灵巧雅致，颇具现代审美眼光，所以常用于现代居家和展厅的布置。斗方尺幅大小可以灵活安排。

扇面，作为书法重要的表现形式，广受百姓喜爱。扇子在中国已有三四千年的历史，扇面文化也随之衍生而来，文人墨客在扇面题诗作画，扇面书法赏玩于股掌，方便而别致。常见的扇子有折扇、圆扇、半圆形、葫芦形、菱形等多种扇面。而圆形扇面又被称为"宫扇""团扇"。因扇面没有统一的规定制式，扇面书法"因形而就，随形而变"。然而具体到每件扇面书法，则必须讲究章法，亦应雅观大方。

横幅，常见的楷书横幅形式，多悬于宫阙正厅或门额正中，具有装饰美化、感悟启迪、教化风俗等效用。

条屏，一般为双数，如两条屏、四条屏、六条屏、八条屏等。书写内容大多为一首长诗或者一套多首特点统一的诗、词、文，要求从始至终统一风格、气势连贯。

楹联，是由两行等长、互相对仗的汉字组成的独立文体，是成双不单的独特的书法形式。通常右边为上联，左边为下联，常常悬挂在大门两旁或者楹柱两边。

扫二维码看视频讲解

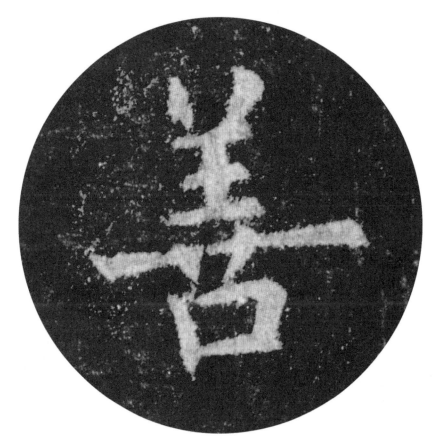

善

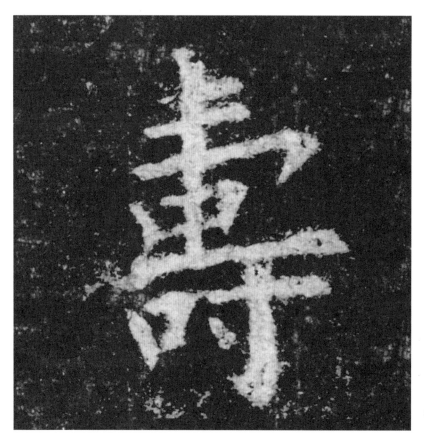

寿

求实

诚信

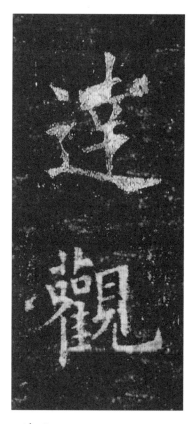

达观

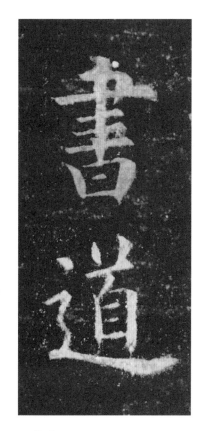

书道

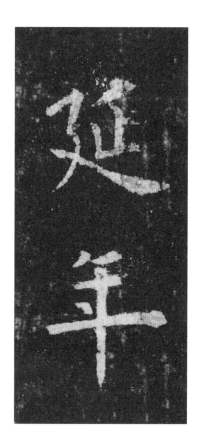

延年

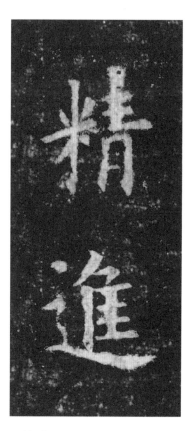

精进

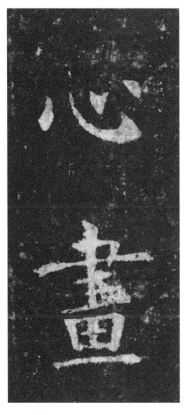

心画

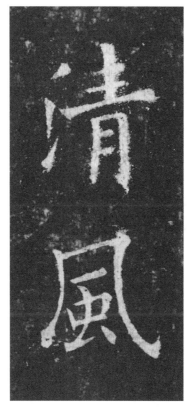

清风

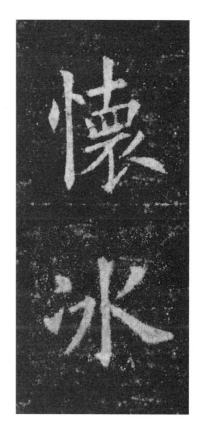

怀冰

朝晖

思远

凝神

居德

至美

安宁

祥和

云龙

无忧

德润身

寿而康

笔生花

金石寿

乐无极

诚则明

天朗气清

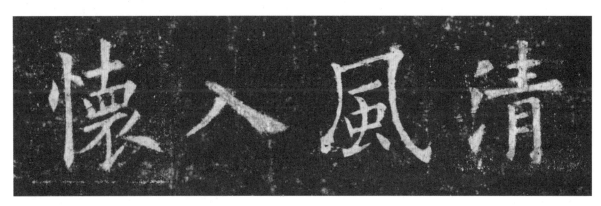

清风入怀

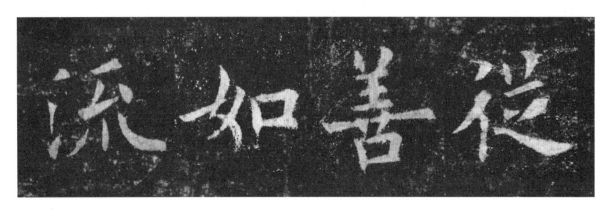

从善如流

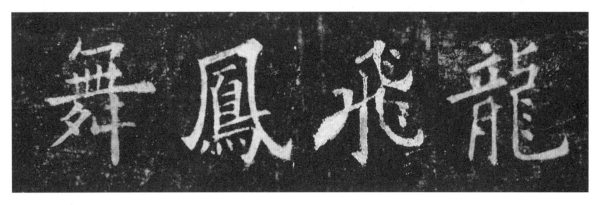

龙飞凤舞

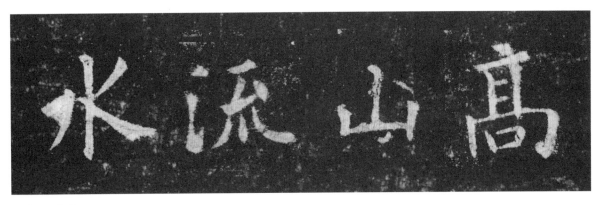

高山流水

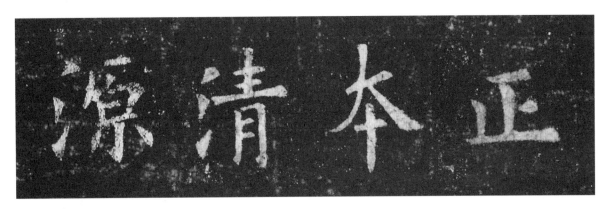

正本清源

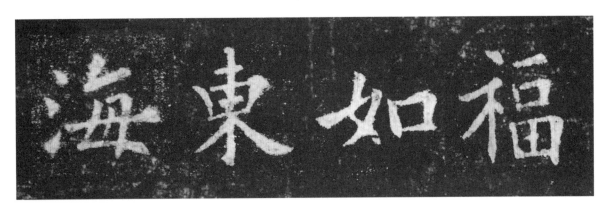

福如东海

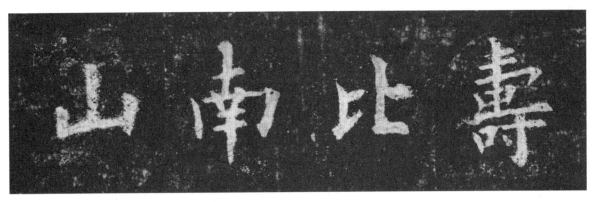

寿比南山

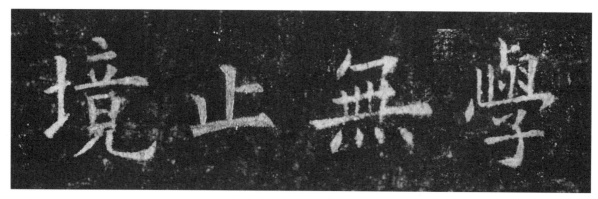

学无止境

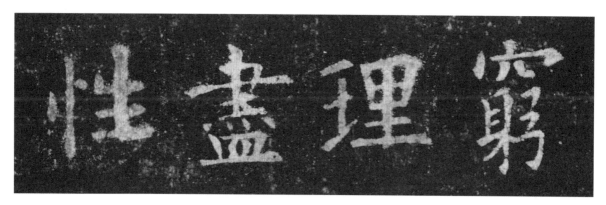

穷理尽性

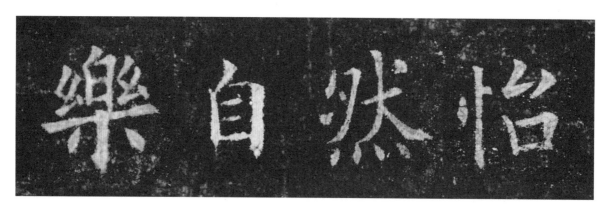

怡然自乐

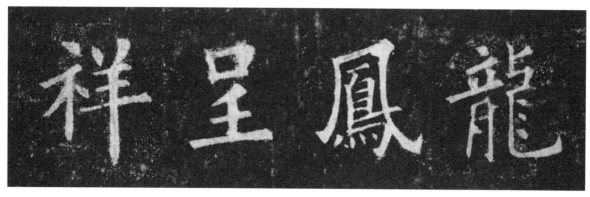

龙凤呈祥

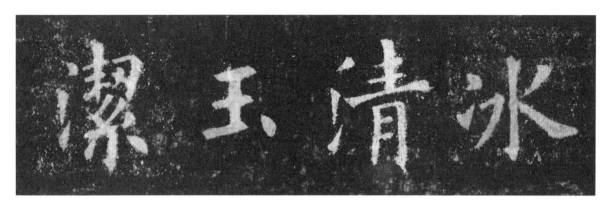

冰清玉洁

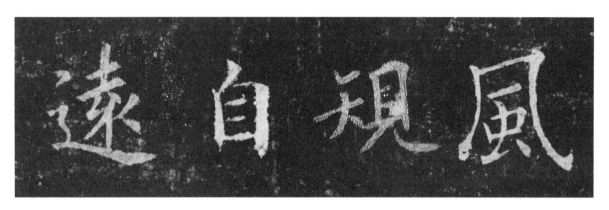

风规自远

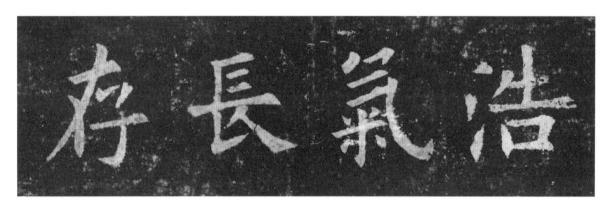

浩气长存

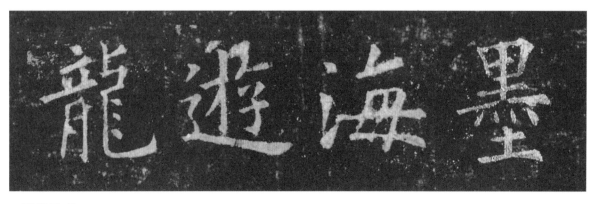

墨海游龙

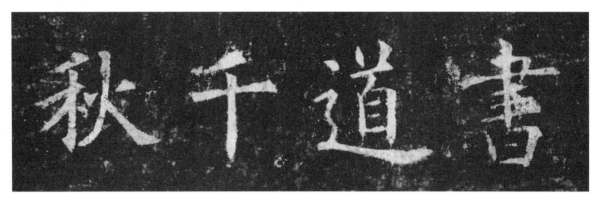

书道千秋

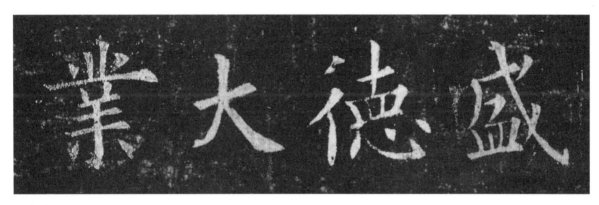

盛德大业

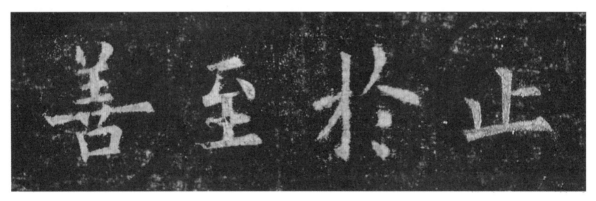

止于至善

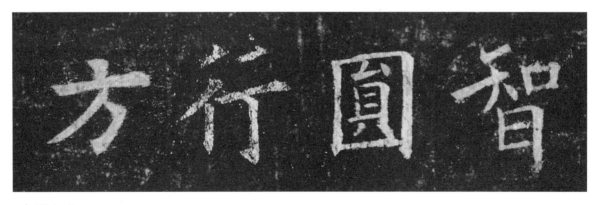

智圆行方

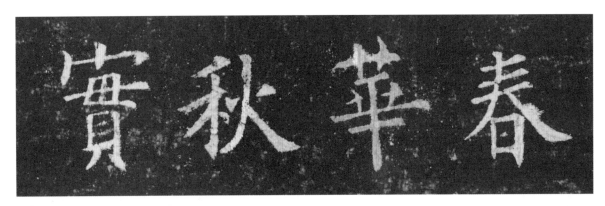

春华秋实

群贤毕至

心泰身宁

教学相长

山水含清晖

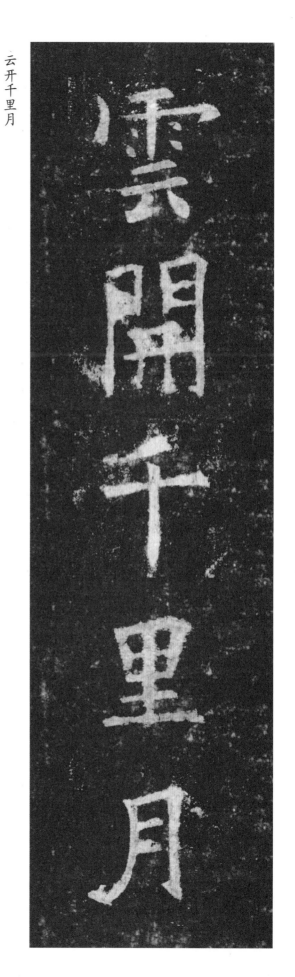

云开千里月

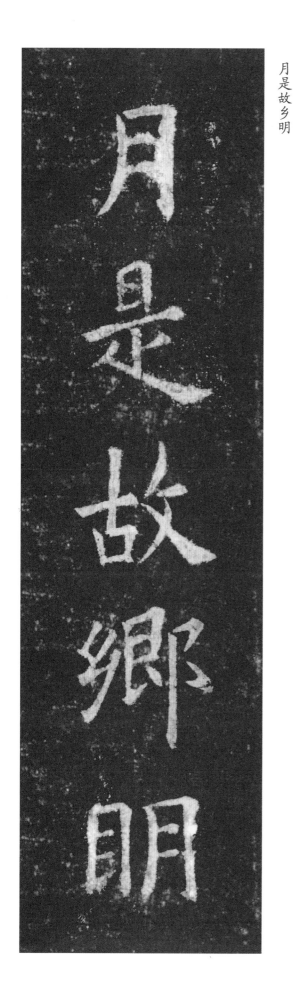

月是故乡明

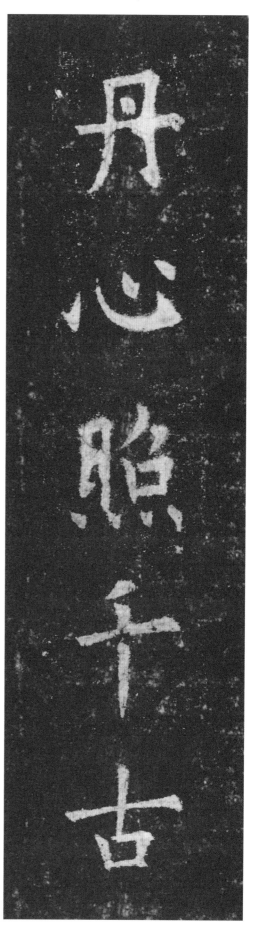

丹心照千古

观海难为水

同心万事成

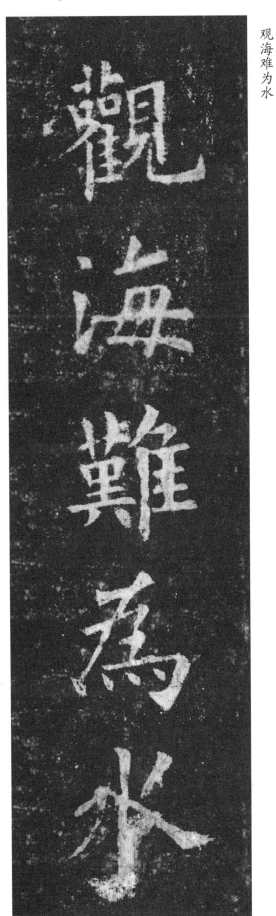

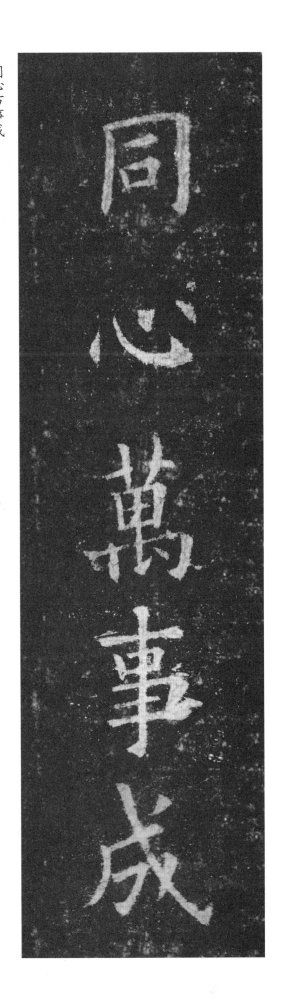

三思而后行

圣人无常师

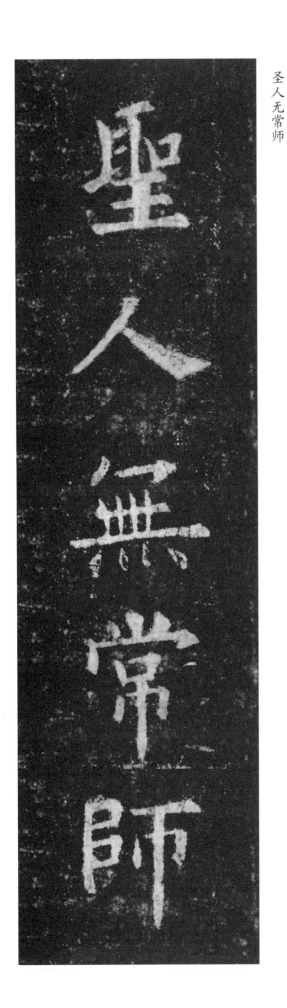

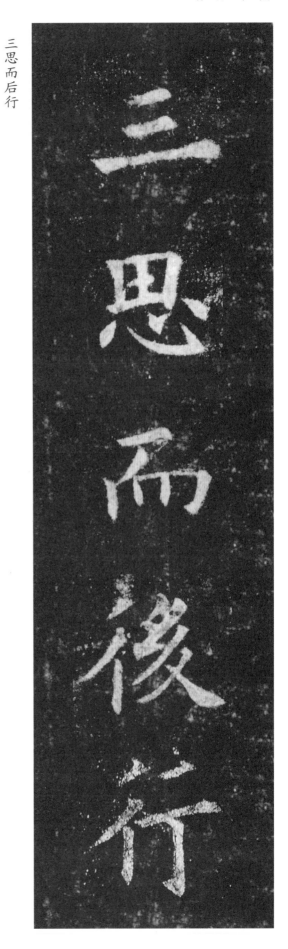

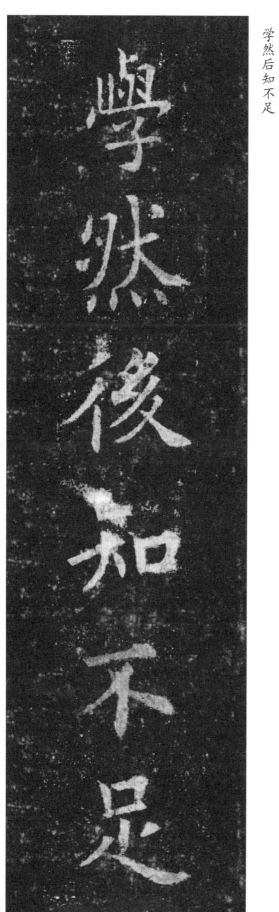

学然后知不足

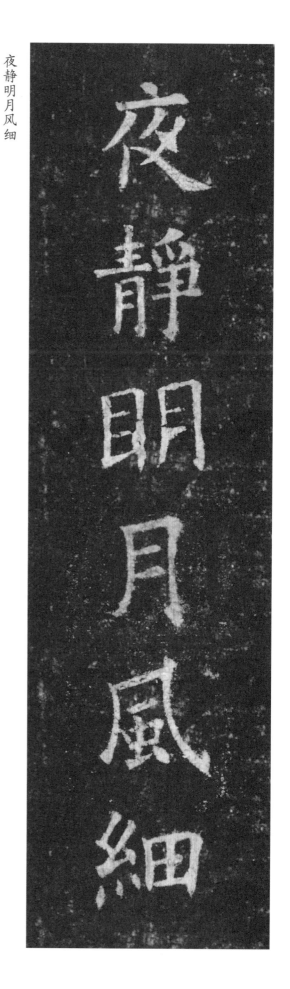

夜静明月风细

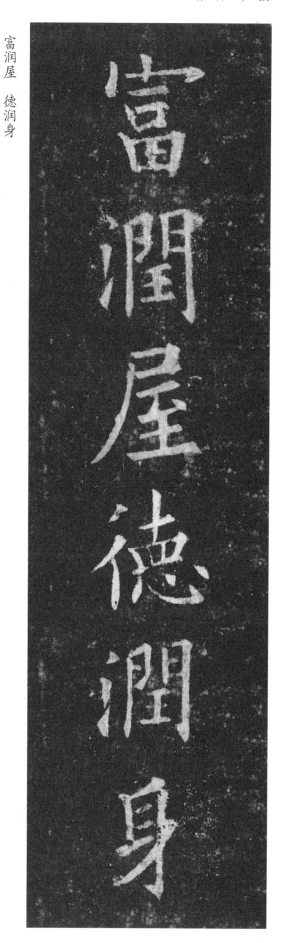

富润屋　德润身

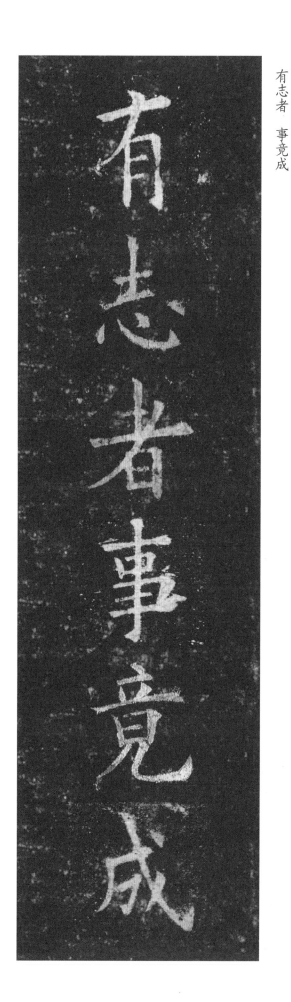

有志者　事竟成

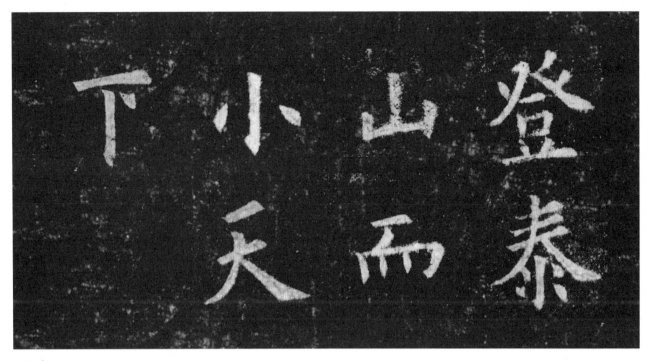

登泰山而小天下

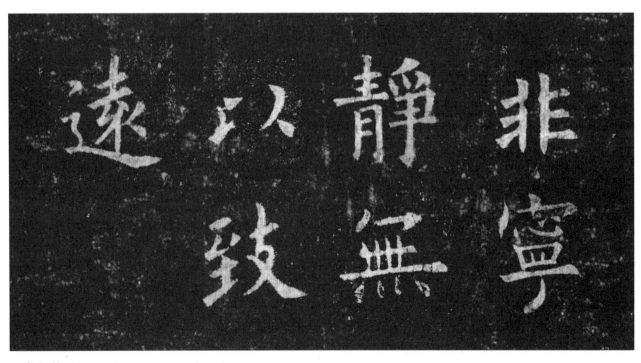

非宁静无以致远

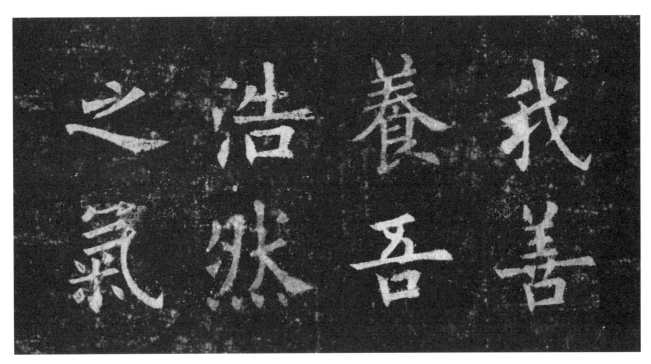

我善养吾浩然之气

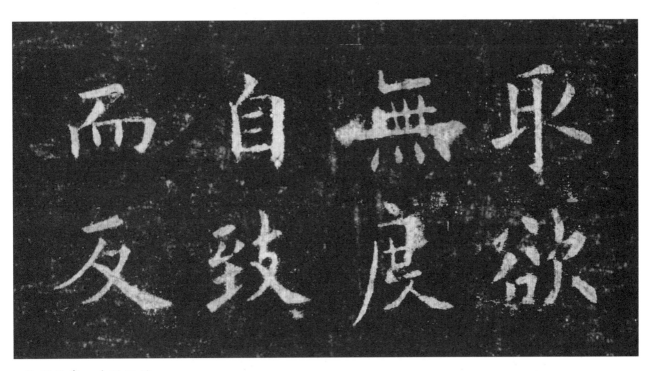

取欲无度　自致而反

不以规矩，不能成方圆。

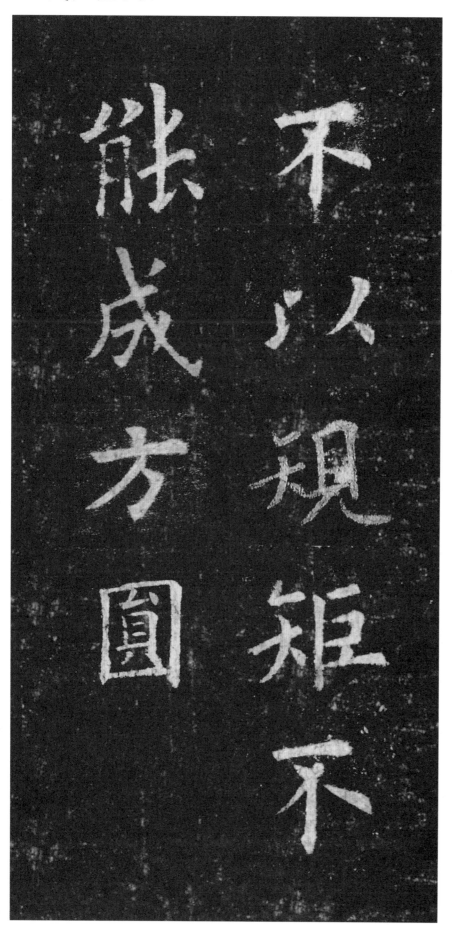

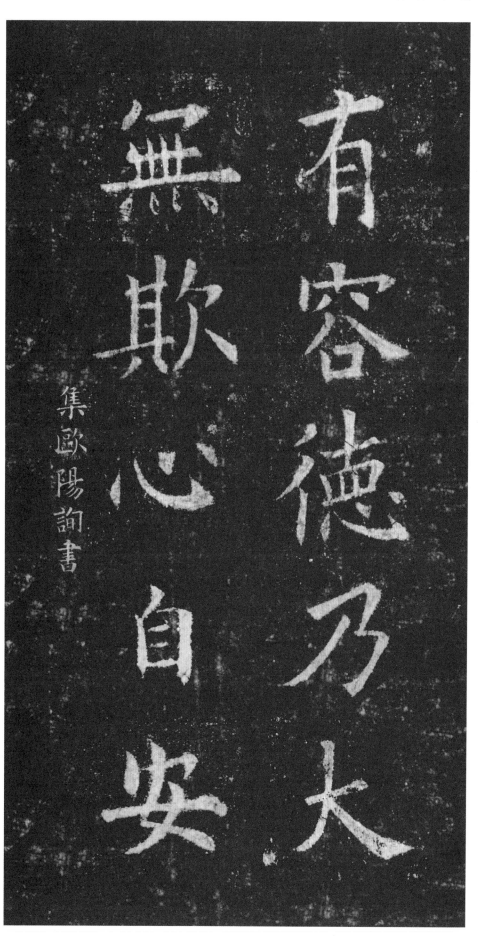

有容德乃大
无欺心自安

有容德乃大
无欺心自安

集歐陽詢書

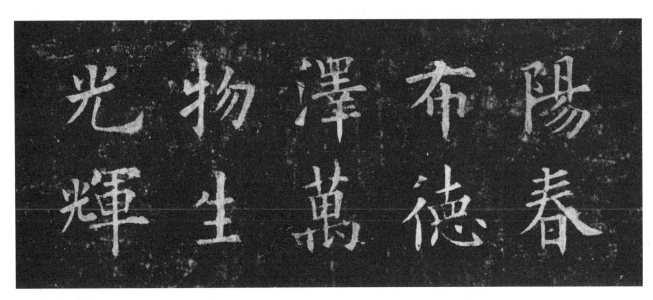

阳春布德泽
万物生光辉

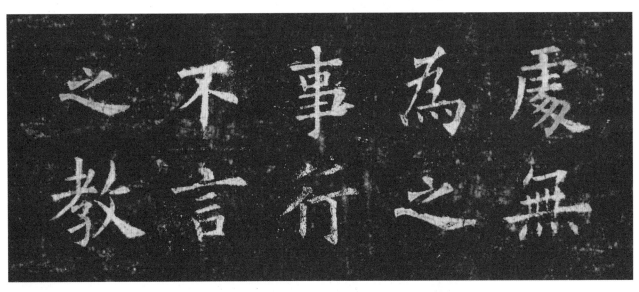

处无为之事
行不言之教

道义无今古
功名有是非

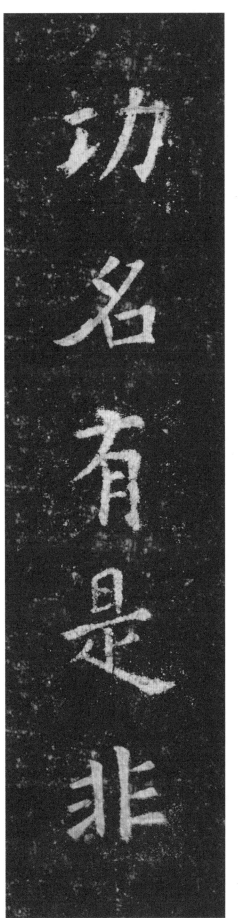

人间岁月闲难得
天下知交老更亲

一室图书自清洁
百家文史足风流

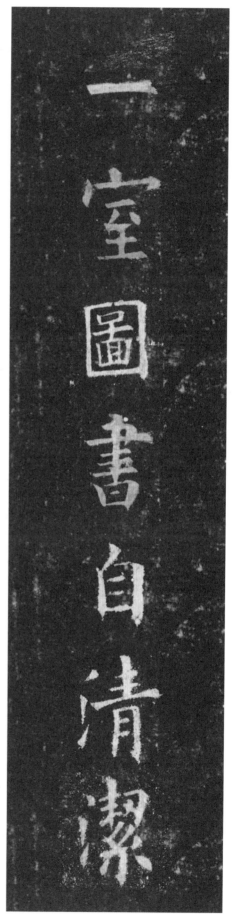

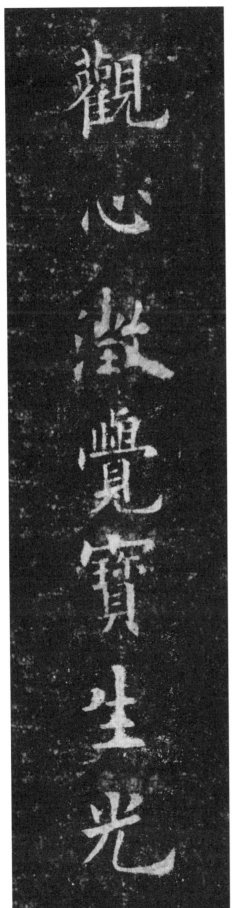

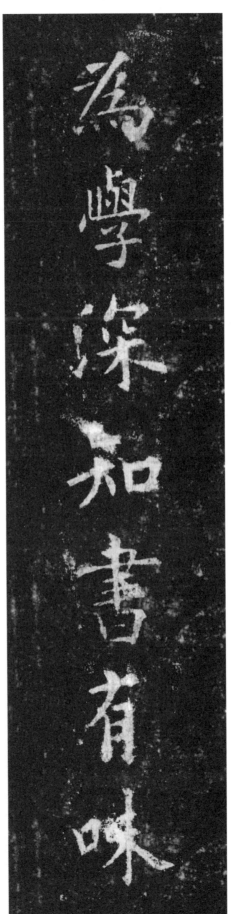

为学深知书有味
观心澄觉宝生光

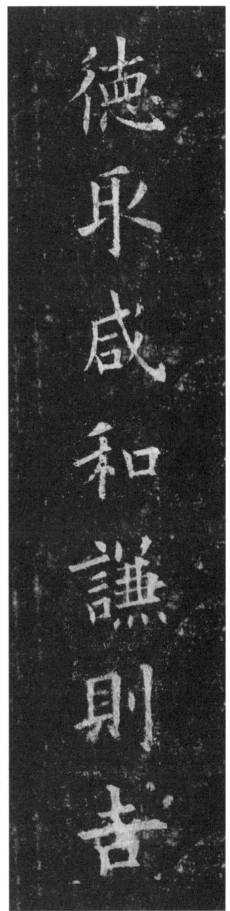

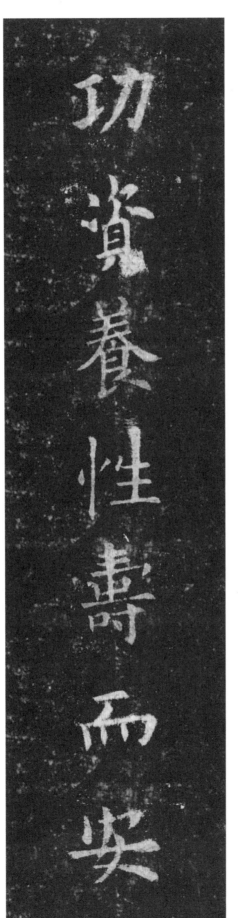

德取咸和谦则吉
功资养性寿而安

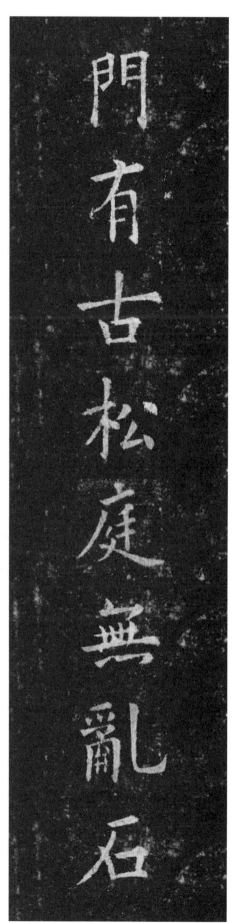

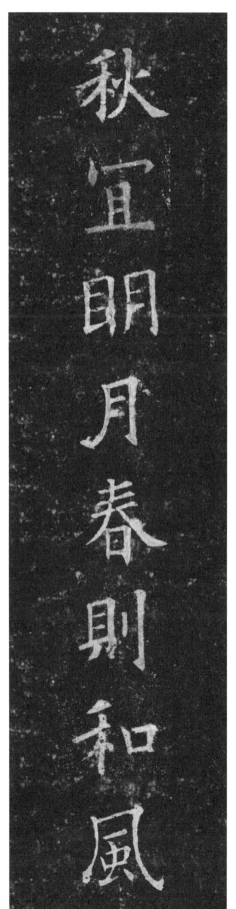

门有古松庭无乱石
秋宜明月春则和风

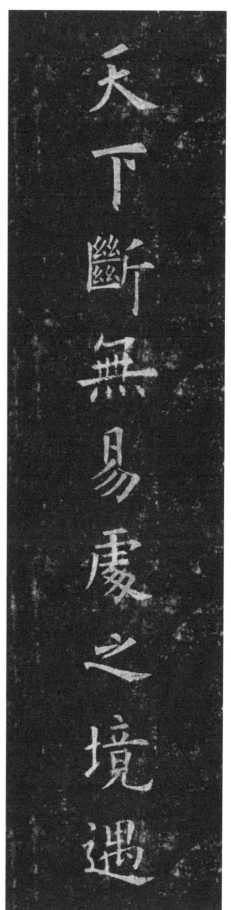

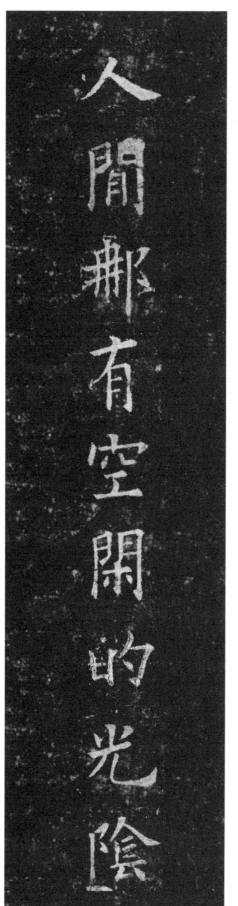

天下断无易处之境遇
人间哪有空闲的光阴

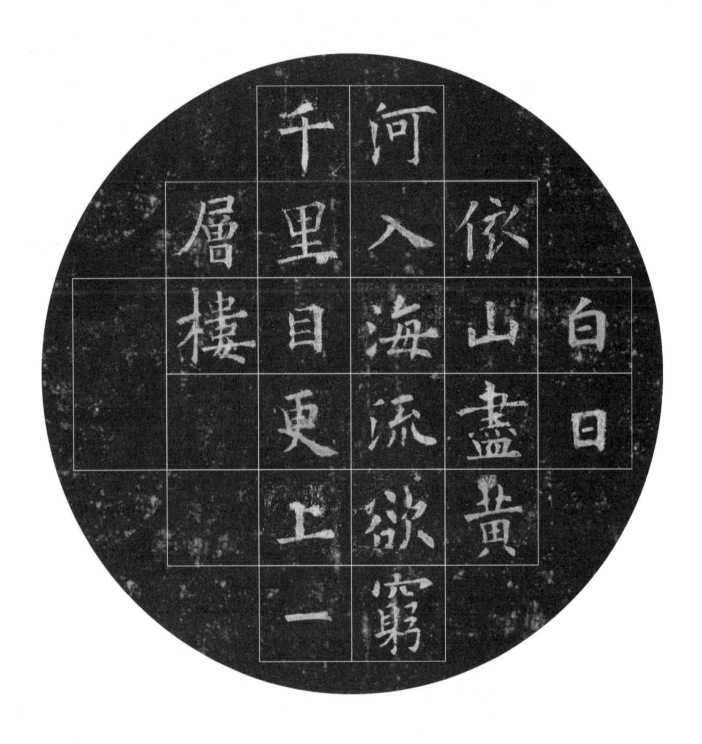

王之涣《登鹳雀楼》
白日依山尽，黄河入海流。欲穷千里目，更上一层楼。

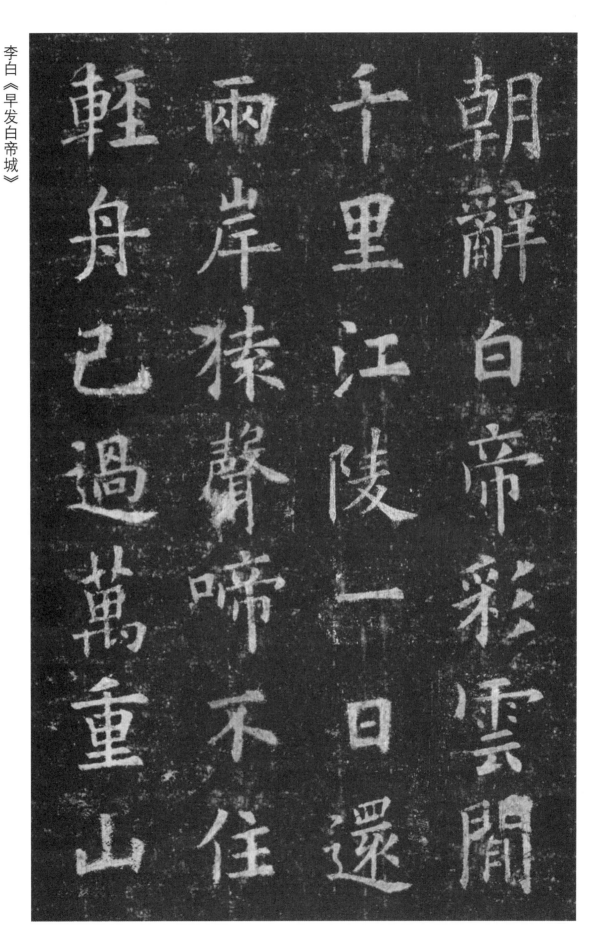

李白《早发白帝城》

朝辞白帝彩云间，千里江陵一日还。
两岸猿声啼不住，轻舟已过万重山。

朝辞白帝彩雲間
千里江陵一日還
兩岸猿聲啼不住
輕舟已過萬重山

空山新雨後天氣晚来秋

明月松閒照清泉石上流

竹喧歸浣女蓮動下漁舟

随意春芳歇王孫自可留

王维《山居秋暝》

空山新雨后，天气晚来秋。
明月松间照，清泉石上流。
竹喧归浣女，莲动下渔舟。
随意春芳歇，王孙自可留。

杜甫《登楼》

花近高楼伤客心，万方多难此登临。
锦江春色来天地，玉垒浮云变古今。
北极朝廷终不改，西山寇盗莫相侵。
可怜后主还祠庙，日暮聊为梁甫吟。

花近高樓傷客心萬方多難此
登臨錦江春色來天地玉壘浮
雲變古今北極朝廷終不改西
山寇盜莫相侵可憐後主還祠
廟日暮聊為梁甫吟

书香

宁静致远

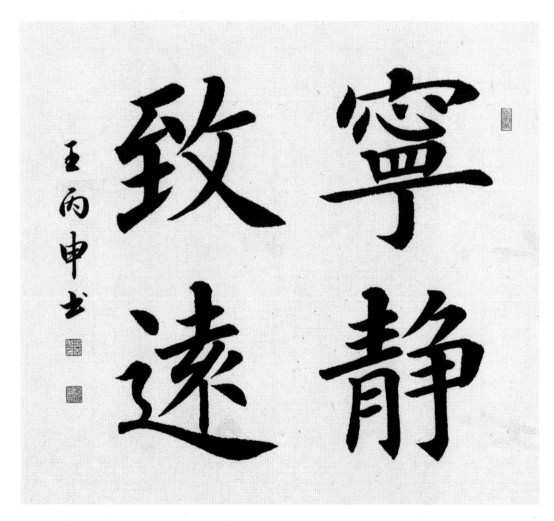

天道酬勤

時立戊戌新春
王丙申書

天道酬勤

寿而康

达观

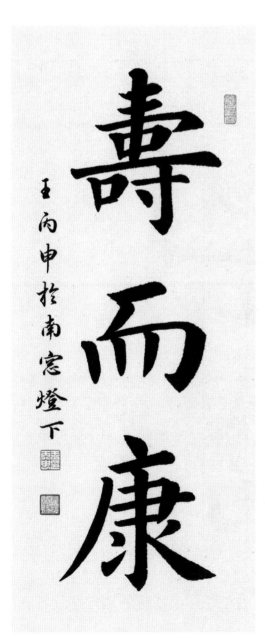

王丙申於南窗燈下

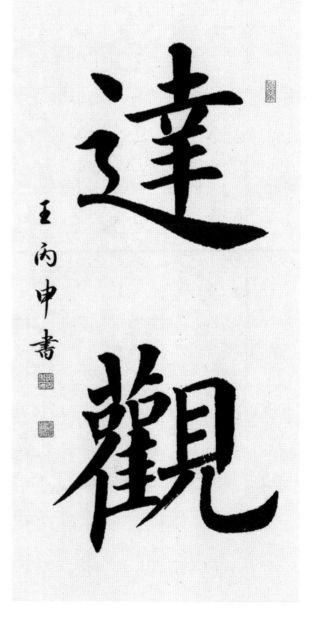

王丙申書

孟浩然《春晓》

春眠不觉晓，处处闻啼鸟。
夜来风雨声，花落知多少。

春眠不覺曉處處
聞啼鳥夜來風雨
聲花落知多少

庚子正月壬丙申书